DIEGO RIVERA

en San Francisco

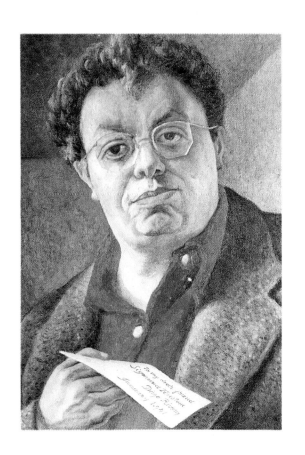

DIEGO RIVERA
en San Francisco

Masha Zakheim

Traducción de Antonio Saborit

Primera edición en Círculo de Arte: 1998

Primera reimpresión en Círculo de Arte: 2001

Producción: CONSEJO NACIONAL PARA LA CULTURA
Y LAS ARTES
Dirección General de Publicaciones

Agradecemos la colaboración de las siguientes instituciones:
Auditorio Stern, Universidad de California, Berkeley; Beach Chalet,
San Francisco; Centro Médico de San Francisco, Universidad de
California; The City Club San Francisco (Martin Brown); Coit
Tower, San Francisco; San Francisco Art Institute; City College,
San Francisco

ISBN 970-18-1391-X

Impreso y hecho en México

Con especial agradecimiento
a Raquel Tibol (historiadora del arte),
Julia Bergman (CCSF Library),
José Coleman (Mexican Museum),
Robert L. Seward (colega, editor e investigador),
Pablo Davis (artista y asistente de Diego Rivera, Detroit),
Diane Fairchild (colega y consejera).

ÍNDICE

INTRODUCCIÓN

Cuando el arquitecto *moderniste* Timothy Pflueger anunció a los cuatro vientos, en septiembre de 1930, que había logrado que el muralista mexicano•Diego Rivera se quedara a pintar un fresco en la Torre de la Bolsa de Valores de Occidente, la misma que acababa de construir, consiguió despertar la ira de todo el mundo. ¡El confeso revolucionario comunista a punto de invadir la fortaleza capitalista! Pero no nada más eso. ¡Ni siquiera se trataba de un artista local!

Maynard Dixon —conocidísimo pintor de murales históricos y de paisajes del suroeste— dijo por escrito:

Ya podría la Bolsa de Valores buscar por todo el mundo, que no encontraría una persona más inadecuada para el caso, que Rivera. Es un comunista declarado y públicamente ha caricaturizado, bur-

lándose, a las instituciones financieras norteamericanas... En mi opinión es el más grande artista viviente en el mundo y no sería malo que tuviésemos un ejemplar de su trabajo en algún edificio público de San Francisco. Pero no es el artista indicado para la Bolsa de Valores.[1]

La aparente paradoja —la del más grande artista contemporáneo en el mundo adscrito a la ideología comunista— no sólo parecía atraer y fastidiar a la comunidad artística sino también al público en general. Ella fascinó a tal grado a la prensa local que Rivera fue noticia durante las temporadas que vivió en Estados Unidos, desde su llegada a San Francisco para pintar el Lunch Club (El Club de la Ciudad, en la actualidad), sitio en el edificio de la Bolsa de Valores, y la Escuela de Bellas Artes de California —rebautizada como el Instituto de Arte de San Francisco—, al comienzo de la década de los treinta, hasta su paso por Detroit en 1932,

[1] Bertram Wolfe, *La fabulosa vida de Diego Rivera*, traducción de Mario Bracamonte C., México, Diana/SEP, 1986, pp. 232-233.

luego en el Centro Rockefeller en 1933, y aún después, cuando regresó a San Francisco en 1940 para rescatar el programa de Arte en Acción de Timothy Pflueger en la Exposición Internacional Golden Gate.

En un estudio publicado recientemente, *Diego Rivera as Epic Modernist*, David Craven menciona una nueva paradoja: conforme Rivera se enfrascaba en la pintura de las "inmensas posibilidades latentes en Estados Unidos", lo cual le permitió hacer énfasis en "el potencial positivo de la sociedad contemporánea de Estados Unidos" —*i.e.*, del capitalismo—,[2] sus colegas en el Partido Comunista Mexicano lo "atacaron sin cesar tildándolo de 'contrarrevolucionario' " por no "mostrar únicamente los aspectos negativos del capitalismo". De este modo los impredecibles compañeros de cama de la política (y de la ideología) aliaron más eficazmente a Rivera con los capitalistas estadunidenses, Ford y Rockefeller, que con los ideales del Partido Comunista Mexicano.

Una doble ironía se desarrolló cuando Rivera pintó un retrato de Vladimir I. Lenin en el fresco del Cen-

[2] David Craven, *Diego Rivera as Epic Modernist*, Albuquerque, University of New Mexico Press, 1997, p. 132.

tro Rockefeller en 1933, con ánimo de mostrar su solidaridad y asegurar su sitio en el interior de su propio partido en México. Los pagadores liquidaron toda su deuda con el artista para evitar una demanda por incumplimiento de contrato, pues no podían permitir este retrato en el recibidor de un edificio de oficinas al que tenía libre acceso todo mundo y no convencieron a Rivera de que lo quitara de ahí. Ese mismo año, poco después, Rivera invirtió su pago en la pintura de una versión más pequeña del mismo mural, con todo y el retrato de Lenin, en el Palacio de las Bellas Artes en la ciudad de México, "subsidiado", por así decirlo, con el dinero de Rockefeller. No deja de ser interesante que quienes observan hoy esos murales de la década de los treinta aprecien sobre todo sus méritos artísticos. Aquello que podría leerse como un comentario negativo sobre el capitalismo parece emerger como una visión enaltecedora de la fuerza de los trabajadores y de la industria, sin importar el sistema económico y la ideología política.

Aunque el desastre de Nueva York aún era cosa del futuro cuando Rivera llegó a San Francisco a pintar en 1930, la prensa local ya había empezado a hacerlo tri-

zas. El *Chronicle* de San Francisco publicó el pastiche de una foto de la escalera principal en la Torre de la Bolsa de Valores sobre la que se sobrepuso una réplica del fresco de Rivera *Noche de los ricos* —que ofrecía una visión satírica de Henry Ford, John P. Morgan y Nelson Rockefeller, padre, en el edificio de la Secretaría de Educación Pública en la ciudad de México— para cuestionar el proyecto de la Bolsa de Valores: "¿Tendrá un toque rosa la decoración [del Lunch Club]?" El colmo: en la actualidad, el fresco concluido de la Torre de la Bolsa de Valores, *Alegoría de California*, si bien oculto al público en un salón privado, es uno de los verdaderos tesoros artísticos de San Francisco.

Rivera llegó a San Francisco precedido por su fama. En el escultor Ralph Stackpole, quien conociera a Rivera en sus días de estudiante en la segunda década del siglo, el muralista mexicano tuvo un abogado y un patrocinador. Al regresar de un viaje a México en 1926, Stackpole le obsequió a William Grestle, presidente de la Comisión de Arte de San Francisco, una pintura de caballete de Rivera que mostraba a una mujer con su hijo. Según el registro de Bertram Wolfe en su libro *La fabulosa vida de Diego Rivera*, Grestle se sintió compro-

metido a tal grado que fue incapaz de decir que la pintura no le gustaba. Al principio le pareció sumamente primitiva, demasiado sucia y sin personalidad, aunque después, diplomáticamente, le hizo sitio en la pared de su estudio, junto a un Matisse:

> Para mi sorpresa, no podía apartar los ojos del cuadro y, en el curso de unos cuantos días, mi reacción hacia el mismo cambió por completo. La aparente simplicidad de su construcción probó ser el resultado de una capacidad no sospechada en primera instancia. Los colores me empezaron a parecer correctos y saturados de una serena inevitabilidad... En mi ánimo se deslizó el pensamiento de que lo que yo había tomado por un crudo embadurnamiento, poseía más fuerza y belleza que cualquiera de mis otras pinturas. Sin haber visto los murales de Rivera, empecé a compartir el emocionado entusiasmo de Stackpole. Al hablarme él de los murales de México, convine en que deberíamos hacer arreglos para que el mexicano pintara en San Francisco.[3]

[3] Bertram Wolfe, *op. cit.*, p. 229.

Tras donar 1500 dólares para un pequeño mural en una de las paredes de la Escuela de Bellas Artes de California, Grestle tuvo la esperanza de que Rivera llegara en breve a pintar. Pero Rivera no concluía aún una serie de grandes murales en la ciudad de México. Pasarían cuatro años antes de que Rivera llegara a San Francisco, y entonces pintaría para Timothy Pflueger en la Bolsa de Valores —con un contrato por 2500 dólares—, gracias a los esfuerzos de Stackpole, comisionado por Pflueger para varias de las esculturas del lugar. Sin embargo, el Departamento de Estado de Estados Unidos negó a este "comunista mexicano" una visa por seis meses para residir en Estados Unidos mientras pintaba este proyecto, a la vez que sus mismos camaradas no lo bajaban de lacayo del imperialismo estadunidense y cohorte de pagadores millonarios como el embajador estadunidense Dwight Morrow, bajo cuya férula pintó los murales del Palacio de Cortés en Cuernavaca en 1929. Por suerte, el mecenas del arte Albert Bender, un corredor de seguros que se había dedicado a coleccionar obras de caballete de Rivera, persuadió al Departamento de Estado de que revirtieran la restricción en el visado. De este modo, Rivera llegó a San Francisco en septiem-

bre de 1930 —acompañado de su carismática esposa, Frida Kahlo—, en donde fue cortejado, agasajado y celebrado, y se puso a trabajar en el fresco de Timothy Pflueger en la Torre de la Bolsa de Valores. La energía de Rivera, así como la mística del fresco como *genre,* intrigaron a tal modo a la comunidad artística que cuatro años después un grupo entusiasta de pintores tuvo la oportunidad de experimentar el magnetismo del muralismo en la Torre Coit. Varios de los artistas de ese grupo siguieron en otros muros; en particular dos de ellos han dejado un amplio legado público en San Francisco: Bernard Zakheim, en el Centro Médico de la Universidad de California, y Lucien Labaudt, en la Casa en la Playa.

LA TÉCNICA DEL FRESCO

El interés por pintar murales al fresco en California comenzó en los años veinte, cuando un profesor de arte del plantel de Berkeley de la Universidad de California, Ray Boynton, fue a México a estudiar el género artístico que "los tres grandes" (José Clemente Orozco, Diego

Rivera y David Alfaro Siqueiros) se empeñaban en revivir de la antigüedad europea. Rivera en particular estudió en Italia el fresco de la Edad Media y el Renacimiento y volvió a México de su estancia en el extranjero a comenzar a trabajar esa técnica en 1921.

La técnica del fresco requiere concentración y espontaneidad. Aunque el artista por lo general colorea con pigmentos minerales, siguiendo los contornos de un dibujo que previamente se aplicó directamente sobre el húmedo muro recién enyesado, el muro mismo debe haber sido acicalado con toda propiedad. Por lo general, el yesero se presenta muy temprano el mismo día en el que se comienza a pintar (*giornate* es un día de trabajo) para aplicar una delgada capa de yeso sobre el boceto al carbón —a duras penas los elementos del dibujo abarcan un área de unos dos pies cuadrados. El artista, empleando un pequeño pincel (a Rivera, según uno de los pintores al fresco de la Torre Coit, Takeo Terada, le gustaban los pinceles para caligrafía hechos en Japón), aplica los pigmentos poco a poco, por lo general sobre una base de *wash* negro para asegurar la uniformidad del brillo del color. Una vez seco el yeso, las partículas de color quedan suspendidas sobre la su-

perficie; el fresco terminado conserva el brillo de sus colores para toda la vida, pues en el medio físico adecuado ni se atenúa ni se cuartea. Si no se les mortifica, con el tiempo los colores se vuelven aún más hermosos, pues la superficie de yeso desarrolla un "cristal" que intensifica los matices del color mineral. Por este motivo, hace poco, cuando los restauradores limpiaron el humo del incienso y la pátina de varios siglos, los frescos de Miguel Ángel en la Capilla Sixtina en el Vaticano resultaron hoy más brillantes de lo que cualquiera hubiera esperado.

CUATRO FRESCOS EN DIEZ AÑOS

LOS MURALES DE DIEGO RIVERA EN SAN FRANCISCO

*Alegoría (o Riquezas) de California**

En la actualidad, los dos pisos del Club de la Ciudad parecen fruto del art deco de los treinta, aunque el arquitecto de interiores de Timothy Pflueger, Michael Goodman, negaba la influencia de ese estilo europeo. De hecho, dijo: "La verdad es que aquí no hay estilo alguno".

Cuando Diego Rivera preguntó en qué pared pintaría el fresco para Pflueger, Goodman contestó que le

* Fresco, 43.82 m²; Torre de la Bolsa de Valores-Club de la Ciudad, 1930-1931.

quitaría algunas de las losas del mármol travertino color beige de la escalera, dejando a cada lado dos amplios cuadros y despejándole asimismo el techo. El mismo Goodman le contó a Rivera de un centro nocturno que había visto en Dusseldorf, Alemania, cuyo propietario, negándose a cortar un largo batik en tela, tuvo a bien colgarlo sobre la pared, pero cubriendo asimismo el techo, creando una "L" invertida. Tal parece que a Rivera le encantaron las proporciones, diciendo que eran perfectas para sus conceptos de la "simetría dinámica".

Es por lo anterior que el mural del Club de la Ciudad cubre el techo y una de las paredes entre los pisos diez y once. Como pintara recientemente los frescos de la capilla de Chapingo, en donde Rivera retrató a su segunda esposa, Lupe Marín, como una fértil diosa de la tierra, en éste une aquel tema de la agricultura con el de la industria, reiterando así los dos íconos escultóricos de estos temas —origen de las riquezas en California durante la década de los treinta— ubicados en el exterior, sobre la calle Pine, en el frente de la Bolsa de Valores, realizados por Ralph Stackpole. Aquí Rivera emplea el tema de la diosa para representar las riquezas de California, fruto tanto de la tierra como del esfuerzo

humano. La famosa campeona de tenis Helen Willis Moody, con un collar de oro con eslabones en forma de granos de trigo, unos ojos azules que miran al frente con serenidad, sostiene en su mano izquierda el trigo y la fruta, a la vez que su mano derecha muestra un cuajo de tierra que ha arrancado para dejar al descubierto a los obreros en las minas extrayendo los metales para la industria. En la parte superior del fondo, el artista muestra las industrias localizadas en el área de la bahía de San Francisco: las refinerías petroleras de Richmond, las compañías navieras (Matson y Dollar) del océano Pacífico, y el equipo de dragado que se usaba entonces para buscar los últimos vestigios de oro en el Valle de Sacramento. Dos símbolos recurrentes en los tres frescos más relevantes de San Francisco aparecieron aquí por primera vez: uno es el retrato humanizado de los respiraderos en las azoteas de ciertos edificios, cuya ingeniería fascinó a Rivera; el segundo, un manómetro con la aguja de peligro en la banda roja, que acaso representara la idea de Rivera sobre la autodestrucción del capitalismo.

Algunas figuras específicas como la de James Marshall, como uno de los gambusinos en Sutter's Creek en

1848; Luther Burbanck, célebre horticultor; Peter Stackpole, el hijo del escultor, que aquí aparece sosteniendo un avión de juguete como una visión de los transportes en el futuro; y Victor Arnautoff, colega muralista, muestran momentos climáticos del desarrollo de California una vez que el descubrimiento del oro alteró su economía. La Diosa de la Tierra de Chapingo se convierte en una Diosa del Cielo cuando Moody se lanza un clavado por el cielo. Las aves de la capilla se han transformado aquí en aeroplanos, y tenemos dos sorprendentes ejemplos de poliangularidad: un modelo andrógino, el cual parece femenino al contraerse y, extendido, masculino; y la cara de un sol gigantesco, cuya benévola mirada parece seguir al espectador mientras camina debajo de ella.

Aunque quienes seleccionaron a Rivera para este trabajo temían que pudiera pintar temas revolucionarios —tal y como lo estaba haciendo en la ciudad de México—, Rivera se las arregló para agradar a sus pagadores, aun cuando firmó el mural con pintura roja al pie de uno de los pinos gigantescos de California que aparece en el extremo izquierdo. Hoy se podría decir que Rivera mostró la explotación provechosa de la tie-

rra, aunque también celebraba un aspecto vibrante de la economía de California al mismo tiempo que retrataba la armonía entre la naturaleza y la humanidad.

*El sueño de la señora Stern (o Naturaleza muerta y almendros en flor)**

En 1931, mientras "vacacionaba" en la casa de la esposa de Sigmund Stern, mecenas del arte, sita en el suburbio de Atherton, Diego Rivera pintó un pequeño fresco en el comedor exterior, cuyo tema se basó en una fantasía de esta señora —relativa a que idílicamente ahí habrían de florecer, cosechar y disfrutar los frutos del trabajo durante todo el año. En esta obra, Rivera mezcla modelos anglos y mexicanos: la nieta de la señora Stern, Rhoda, su amigo Peter, y Diaga, la hija del jardinero hispano —en el extremo derecho—, aparecen al fondo con una cànasta colmada de frutos de todos colores.

*Fresco, 1.58 x 2.64 m; 1931 —desplazado de Atherton en 1956 a la Sala Stern, en la Universidad de California, en Berkeley.

Otro nieto, Walter, aparece plantando semillas a la izquierda. El tractor a la distancia y los trabajadores acicalando la tierra combinan el interés de Rivera por la máquina con su filosofía del trabajo como el fundamento de todo el esfuerzo humano.

*La hechura de un fresco**

Al llegar a su tercer fresco en el área de la bahía de San Francisco, Diego Rivera al fin empezó a pintar el mural que le habían invitado a decorar originalmente en 1927 en el Instituto del Arte. Los primeros dos sketches para esta obra muestran dos planos y locaciones distintas a los del proyecto concluido. El mural iba a estar originalmente en una pared exterior del patio central, el cual Rivera rechazó debido a los cortes visuales que éste mostraba. Escogió entonces el muro sur de la galería interior, de altos techos de dos aguas, el cual contiene una ventana redonda, similar a la disposición

* Fresco, 5.68 x 9.91 m; Instituto del Arte en San Francisco, abril-junio de 1931.

de las ventanas de Chapingo. Los primeros borradores muestran grupos de trabajadores, con un andamio pintado que sirve para fraccionar el cuadro en seis escenas, incluyendo al trío de los patrocinadores, abajo al centro. Una vez que abandonó ese proyecto, Rivera escogió el muro norte, sin ventanas, conservando el andamio y sus secciones, pero mostrando una enorme figura femenina al fondo. Como Rivera concluyó el fresco en la Torre de la Bolsa de Valores antes de empezar a trabajar en el Instituto del Arte, al parecer ya había satisfecho su necesidad de abordar el tema de la diosa de la tierra. Así es que la composición final del fresco muestra aquí a un gigantesco obrero-ingeniero de mezclilla, con las manos en una manija y en una palanca, y cuya gorra llena la parte alta justo debajo de las dos aguas del techo. (Esta imagen dominará asimismo al malhadado mural de Rockefeller, reproducido más adelante en el Palacio de las Bellas Artes.) El enorme andamio divide el espacio en tres grandes secciones, lo cual conforma un total de ocho subsecciones que contienen viñetas de trabajadores en diversas actividades. El propio Rivera aparece en el centro del tríptico, dándole la espalda al espectador, sentado en una de las vigas del andamio,

con las piernas entrelazadas, con una paleta en la mano izquierda y un pincel en la derecha.

La parte izquierda del tríptico muestra a Ralph Stackpole esculpiendo una gran cabeza; a su alrededor hay varios asistentes. Arriba a la izquierda aparecen cuatro de los respiraderos que se ven en los tres frescos que realizó Rivera en San Francisco. (El ominoso manómetro está abajo, en la parte inferior a la izquierda del centro.) El rojo de las camisas de los trabajadores se equilibra con el rojo de los paneles al extremo derecho: las puntas de acero de los nuevos rascacielos en construcción en el centro de la ciudad.

Otras figuras identificables en el panel central son el artista Clifford Wight, que sale dos veces —con una plomada y con los brazos abiertos, midiendo—, a ambos lados de la enorme cabeza del obrero del centro; lord John Hastings, en el andamio, abajo al centro; y en medio a la derecha, Matthew Barnes, maestro yesero, quien aquí aparece al realizar su trabajo para este fresco. El tríptico de las figuras de los mecenas artísticos al estilo del Renacimiento, abajo al centro, en el instante en que examinan uno de los planos del edificio, muestra a los conocidos benefactores de este y de otros pro-

yectos locales: a la izquierda aparece el arquitecto de la Torre de la Bolsa de Valores, Timothy Pflueger; al centro está la persona que donó este fresco, el comisionado de Arte, William Grestle; y a la derecha aparece el arquitecto de este edificio, Arthur Brown, hijo, quien asimismo diseñó el Ayuntamiento, la Ópera y el Edificio de Veteranos en el Centro Cívico de San Francisco.

Arriba a la derecha, Rivera muestra a los obreros del acero y a los remachadores al levantar el armazón de un nuevo rascacielos, acaso diseñado por Pflueger. Tal y como sucedió en el Club de la Ciudad, Rivera pinta aquí un aeroplano en lugar del pájaro que habría empleado en México. Abajo a la derecha muestra a dos de sus colegas: el artista-arquitecto, de saco blanco, Michael Goodman, transformado en ingeniero con una regla de cálculo —aunque por lo regular vestía de azul y usaba pincel y paleta—; la artista-diseñadora Geraldine Colby Fricke —también identificada como Marian Simpson—, la única mujer que aparece en este fresco; y Albert Barrows, un artista-ingeniero, semicaricaturizado. La firma con fecha de Rivera aparece debajo de un restirador colocado sobre una tarima junto a una ventana en azul fuerte.

Tanto la composición como el contenido filosófico de este fresco han sido objeto de análisis interesantes. Stanton L. Catlin, en el catálogo que se realizó en Detroit para *Diego Rivera: A Retrospective*, discute el tradicional tríptico de los altares europeos, con el techo como frontón, propio de los templos medievales y renacentistas que Rivera habría estudiado en sus años italianos. Catlin da ejemplos de artistas tan ilustres como Cimabue, Giotto, Masolino y Masaccio, cuyos trípticos en los altares con frecuencia colocaban al centro a la Virgen y al niño o bien una crucifixión gráfica, en tanto que los paneles laterales mostraban viñetas provenientes de las vidas de los santos. Rivera hizo aquí un remplazo: el enorme obrero como "ordenadora figura central... una derivación icónica de la creencia cristiana en un ser superior".[4] Claro que la propia imagen de Rivera de espaldas, con pincel y paleta, frente al público, ocupa el espacio que tradicionalmente se reservaba para el símbolo religioso más relevante.

[4] *Diego Rivera: A Retrospective*, catálogo, Detroit, Detroit Art Institute, 1986, p. 283.

La Torre Coit en San Francisco

Al partir a Detroit para pintar bajo los auspicios de Edsel Ford en 1932, Diego Rivera dejó atrás un grupo de inspirados artistas jóvenes. Ya fuera por la ideología de Rivera, o al margen de ella, estos artistas se pusieron a buscar paredes para pintar murales —en particular, frescos. Por una casualidad de la historia, el financiamiento gubernamental llegó a finales de 1933 a través del Proyecto Artístico de Obras Públicas para apoyar el primer programa en Estados Unidos que usó las prácticas de Álvaro Obregón: dar trabajo a los artistas como obreros "con salarios de plomeros" en la nómina federal.

La Torre Conmemorativa Coit, construida con los fondos que dejó Lillie Hitchcock Coit, como ella lo estipulara: "para embellecer la ciudad que siempre amé", se suponía que sería un museo, según las pretensiones de su arquitecto Henry Howard, para albergar los recuerdos de los pioneros de la Fiebre del Oro en San Francisco. Pero la torre estaba vacía al concluirse en octubre de 1933, pues la Gran Depresión no favoreció las colecciones de piezas históricas. Aún así, resultó el lugar ideal para albergar el arte de veintiséis artistas y diecinueve

ayudantes, quienes cubrieron 3 691 pies cuadrados de pared con frescos, murales al óleo sobre tela, e incluso un pequeño cuarto al temple.

La tarea de todos ellos consistió en continuar los temas que habían inspirado al escultor Ralph Stackpole en la Torre de la Bolsa de Valores: agrícolas e industriales, con las ramificaciones lógicas en la comunidad que fueron posibles gracias a una fuerte base económica. Así los artistas pintaron las escenas que les encargó el director del proyecto, el curador Walter Heil, salidas de la vida de la ciudad, los periódicos, una biblioteca, los bancos y la agroindustria. En la escalera que sube al segundo piso, Lucien Labaudt pintó una bullida calle Powell, llena de ciudadanos bien vestidos. En el segundo piso, los artistas pintaron imágenes del deporte, patios infantiles, días de campo, escenas de caza y, por último, un interior al temple de una casa de la clase alta, todo ello al margen de la depresión económica.

En la parte baja, los artistas recurrieron a los guiños políticos de tipo socio-realista a la manera de Rivera, Victor Arnautoff, posando junto a un puesto de periódicos con las publicaciones comunistas *New Masses* y *Daily Worker*; los símbolos de Clifford Wight de la hoz y el martillo

soviéticos —ahora desaparecidos—; los trabajadores migratorios y los manifestantes en una marcha en memoria del Primero de Mayo de John Langley Howard; y el retrato de Howard, realizado por Bernard Zakheim, sacando un tomo de *Das Kapital* de Karl Marx en la biblioteca. A la derecha de esta sala de lectura, Stackpole de perfil lee el amplio titular de un periódico que menciona la destrucción del fresco de Rivera en el Centro Rockefeller, cuyas noticias llegaron a oídos de los artistas mientras pintaban la Torre. (Hasta el conservador Frede Vidar incluyó esa noticia, junto a un retrato de Adolfo Hitler con una suástica, en su panel de una *Department Store*.)

Aunque la mayoría de las escenas en la Torre Coit no expresan una ideología política fuera de su regionalismo, la prensa del día explotó la imaginería de los cuatro radicales, pues en conjunción con la gran huelga marítima de 1934 de la Costa Occidental, estos escándalos servían para vender periódicos. Junius Cravens, columnista del *News* de San Francisco, se refirió a Rivera como "el mexicano gargantuesco (quien fuera) dios de los pintores al fresco de Estados Unidos (sobre todo en la Torre Coit), en particular de aquellos

que carenan a babor [...] En sus ganas de emular las pinceladas de Rivera, no sólo caen en la extrema izquierda, sino que van hacia atrás".[5]

Hoy el contenido ideológico de la iconografía ya forma parte de los anales de la historia. Cada año casi cuatrocientos mil visitantes tienen oportunidad de ver lo que ha emergido como un verdadero toque de distinción de San Francisco.

Dos discípulos encuentran otras paredes en San Francisco

Ejemplo de la poderosa influencia de Diego Rivera en el arte público de la ciudad durante la década de los treinta: dos artistas que trabajaron en la Torre Coit encontraron amplios muros en otros sitios para incrementar el legado del pintor mexicano. Uno de ellos fue Bernard Zakheim, quien entre 1935-1938 pintó la historia de la medicina en los muros del Centro Médico de la Universidad de California, en San Francisco. El otro

[5] Masha Zakheim, *Coit Tower, San Francisco: Its History and Art*, San Francisco, Volcano Press, 1983, p. 56.

fue el muralista de la escalera, Lucien Labaudt, quien con fondos federales pasó 1936 y 1937 decorando al fresco las paredes de un centro recreativo de San Francisco llamado La Casa en la Playa, sita en el extremo occidental de la ciudad con la costa del Pacífico. Zakheim expresó los mensajes ideológicos de Rivera, mientras que Labaudt empleó el estilo y la forma del artista mexicano aunque para realizar obras de un contenido más clasemediero.

En la antigua Sala Cole, uno de los dos auditorios que entonces tenía la Universidad de California en su plantel de San Francisco, Zakheim contrastó las prácticas médicas antiguas con las modernas. En *La superstición en la medicina,* las multitudes de enfermos se arremolinan alrededor de rabinos, sacerdotes, alquimistas y los primeros cirujanos. En el panel adyacente, su exacto reflejo, titulado *La racionalidad en la medicina*, los pacientes que aparecen en equilibrados planos horizontales presentan una visión reposada y serena del tratamiento médico.

Tras retratar los conceptos universales de la medicina, Zakheim se puso a pintar la historia de la medicina en California. En la Sala Toland realizó diez pane-

les, seis de ellos curveados se "leen" en ambas direcciones desde un punto de vista central para ilustrar la medicina tanto en el norte como en el sur de California. Extendió el resplandor solariego del sol que ideara el arquitecto Lewis Hobart en el techo de la sala creando siete columnas que sirvieron de marco a estas seis escenas. Al frente de la sala, Zakheim colocó cuatro paneles planos para mostrar la historia local. Como solía encontrar espacio para colocar los murales en donde el arquitecto nunca los imaginó, él decía que su intención no era la de violar las paredes sino enriquecer sus características "asimilándolas, enfatizándolas, y luego haciéndolas vibrar de líneas y colores" —lección que sin duda aprendió de Rivera. Y presentó lo que en los años treinta debió ser una idea radical de la historia de California: la llegada al área de los españoles y de otros europeos para establecer el poder de la milicia y de la Iglesia; el tratamiento con frecuencia pobre de la población indígena del lugar; y los inicios más bien humildes de la medicina tras la fiebre del oro.

En los espacios disponibles de cuatro pies y medio de altura, Zakheim tuvo que encoger las figuras de tamaño natural; así fue que empleó "trucos" visuales para

hacer que se vieran de una estatura normal, pero siempre conservó el plano bidimensional, sin "combas" ni "profundidades ilusorias", como decía. Su estilo se convirtió en la mezcla del arte académico de Polonia de su educación formal; con el expresionismo alemán al que se vio expuesto como prisionero fugado durante la primera guerra mundial; y con las técnicas espaciales y los acentos filosóficos de su colega Rivera, con quien trabajó en México en 1930.

El colega de Zakheim en la Torre Coit, el artista nativo de Francia Lucien Labaudt desplegó su aire de diseñador de modas al mostrar un panorama absolutamente burgués de escenas citadinas. Sin embargo, él fue por mucho el *protégé* artístico de Rivera como lo muestra su manera de emplear el color de la paleta al fresco y de sobreponer figuras en lugar de achicar las perspectivas. Labaudt había experimentado con el color, la composición, la construcción y la geometría en obras de caballete, como decía, pero en realidad lo que quería era trabajar en los muros. La pintura mural de Rivera en San Francisco le sirvió de modelo a imitar.

En La Casa en la Playa, Labaudt retrató lo que él observaba en la ciudad: el embarcadero; el muelle del

Pescador; escenas de las playas de la ciudad con gente de día de campo y holgazaneando; un caprichoso pastiche monocromático de la vida del otro lado del océano Pacífico; un club de yates; la creación del Centro Cívico; el bullicio de los centros comerciales en el corazón de la ciudad; y, por último, el barrio chino, cerrando el círculo con el muelle. Pobló todo el paisaje de figuras ataviadas elegantemente a la moda del día, indiscutidos favorecedores de la buena vida en la ciudad: John McLaren, el jardinero paisajista más relevante del parque; Gottardo Piazzoni, muralista de los serenos paisajes del océano Pacífico en la vieja biblioteca; Arthur Brown, hijo, el arquitecto del Ayuntamiento, la Ópera y el Edificio de Veteranos en el Centro Cívico y mentor de la Torre Coit; y en tres retratos el mayor apoyo del artista, Marcelle Labaudt, quien a su muerte crearía una impactante galería a su memoria.

*La unidad panamericana**
El último fresco de Diego Rivera en el área de la bahía

La unidad panamericana es la pintura mural más grande
y compleja que realizara Diego Rivera en San Francis-
co: el amplio matrimonio de los temas de las artesanías
mexicanas con la tecnología estadunidense. Frente al
cierre prematuro de una exhibición de los Maestros del
Viejo Continente que estuvieron en préstamo durante
un año en la Exposición Internacional del Golden Gate
en la artificial Isla del Tesoro, el arquitecto Timothy
Pflueger llamó a Rivera para que regresara a San Fran-
cisco en 1940 con el fin de cumplir con el compromiso
artístico del segundo año de la feria: trabajando todos
los días frente a la vista del público, Rivera habría de
pintar un enorme fresco en diez secciones que se trasla-
daría a la biblioteca del campus del nuevo colegio de la
comunidad que Pflueger estaba diseñando. Terminada
la feria, este proyecto del Arte en Acción se empaqueta-

* Fresco montado en bastidores de metal, 6.74 x 33.5 m;
1940. Pintado en la Exposición Internacional del Golden Gate;
mudado al City College de San Francisco. Montado en 1961.

ría y mudaría de la Isla del Tesoro al campus del City College para su instalación.

Sin embargo, el destino cambió los planes: la segunda guerra mundial se interpuso, Timothy Pflueger murió repentinamente de un ataque al corazón en 1946, y Rivera de cáncer en 1957. De este modo quedó en el hermano menor del arquitecto, Milton Pflueger, determinar el sitio definitivo para el fresco. Los diez paneles del fresco estuvieron almacenados durante veintiún años. Así que en 1961, Milton Pflueger modificó el diseño de su nuevo auditorio para acomodarlos en un muro curvo en donde están hasta el día de hoy en lo que es el Teatro Diego Rivera.

La compleja composición de *La unidad panamericana* requiere explicación: Rivera escribió copiosamente sobre esta mezcla de las artes del México antiguo y la tecnología de los modernos Estados Unidos. La composición no se "lee" linealmente. Más bien del lado izquierdo se abre un paréntesis con la brillante cola multicolor de la serpiente emplumada, Quetzalcóatl, la cual sale de un templo y termina en una cabeza de piedra que Mardonio Magaña está esculpiendo; un tótem tolteca hace las veces de un ancla. En el extremo dere-

cho están los primeros pioneros estadunidenses al entrar a una "tierra nueva y vacía" por encima del paréntesis que se cierra hacia la derecha, formado por una banda transportadora de grava, con una prensa de lagar a manera de ancla. Estas dos configuraciones en los bordes exteriores abrazan las entremezcladas escenas interiores.

La impactante imagen central, a la cual Rivera llamaba "La máquina de colmillos de serpiente", es una síntesis de la Coatlicue, la diosa azteca de la tierra y de la muerte, con una aplanadora salida de la planta de automóviles Ford en Detroit. A la diosa, con sus símbolos de cabezas de serpientes, su falda de serpientes engalanadas, y un corazón humano y una calavera, Rivera añadió una gran mano café con cuatro cojinetes de jaguar de color turquesa para poner un alto a la tiranía de la inminente segunda guerra mundial. Dos figuras al instante de ejecutar un clavado —Helen Crlenkovich, campeona de clavado del City College en la feria— se apartan a ambos lados de la imagen central al realizar su salto, otorgándole una sensación de circularidad a cada parte de la composición. La clavadista de la izquierda, cuyo cuerpo se refleja en la niebla típica de

San Francisco, queda encima de la ciudad; debajo de ella están los familiares edificios que diseñara el patrocinador Timothy Pflueger: el rascacielos Médico-Dental, sito en el 450 de la calle Sutter, y el edificio del Telégrafo del Pacífico, en la calle New Montgomery —edificios que cuentan con un recibidor diseñado por Michael Goodman. Pflueger influyó asimismo en el diseño del Puente de la Bahía construido en 1936, el cual se ve aquí detrás de la figura de la diosa y vincula a la ciudad con la Isla del Tesoro, pintada arriba a la derecha, debajo de la segunda clavadista. Enfrente de esta "máquina con colmillos de serpiente" hay tres retratos del tallador noroccidental Dudley Carter, con un hacha: primero aparece tallando el *Carnero Cimarrón,* que más adelante se convertiría en la mascota del City College de San Francisco; luego blande el hacha como leñador; y por último sostiene el hacha junto a Timothy Pflueger, ambos "patronos" de este mural.

Dos tipos de guerra se contraponen. Rivera muestra a las figuras que admira de las guerras revolucionarias, como Simón Bolívar, Miguel Hidalgo y José María Morelos, así como a George Washington, Thomas Jefferson, Abraham Lincoln y John Brown. Su contra-

parte, la guerra gaseosa que aparece a la derecha, incluye a dictadores como José Stalin —retratado como el asesino de Leon Trotsky—, Adolfo Hitler y Benito Mussolini para mostrar el inicio de la segunda guerra mundial, una guerra que en 1940 Rivera percibe como el engrandecimiento del totalitarismo.

Otros retratos muestran a Frida Kahlo vestida de tehuana; a Paulette Goddard y Charlie Chaplin en la película *El gran dictador*; a Emmy Lou Packard, la asistente de Rivera; a los inventores estadunidenses Henry Ford y Thomas Edison; al artista Albert P. Ryder; y a los artistas-inventores Samuel Morse y Robert Fulton. En dos autorretratos, Rivera se muestra a sí mismo como pintor de frescos y después como poseedor del Árbol de la Vida. Los tres respiraderos en la azotea de un edificio han reducido sus dimensiones, pero la aguja roja en el manómetro ha llegado peligrosamente al punto de la explosión. Y la imaginería de las manos de los obreros invade todo el mural.

Es una obra intrincada y monumental. Se trata de una historia que no es para creerse, tanto local como universal, con el fuerte mensaje de la necesidad de la unidad panamericana. No obstante haberse educado

en Europa, Rivera enfatiza aquí los dos temas del arte y la tecnología del hemisferio occidental, ampliando las ideas que empezara a esbozar en la Bolsa de Valores, en donde mostraba la agricultura y la industria de California.

De este modo, en el lapso de una década, Rivera cierra el círculo de sus frescos en San Francisco.

BIBLIOGRAFÍA

Craven, David, *Diego Rivera as Epic Modernist*, Albuquerque, University of New Mexico Press, 1997.

Diego Rivera: A Retrospective, catálogo, Detroit, Detroit Art Institute, 1986.

Hurlburt, Laurence, *The Mexican Muralists in the United States*, Albuquerque, University of New Mexico Press, 1989.

Wolfe, Bertram, *La fabulosa vida de Diego Rivera*, traducción de Mario Bracamonte C., México, Diana/SEP, 1986.

Zakheim, Masha, *Coit Tower, San Francisco: Its History and Art*, San Francisco, Volcano Press, 1983.

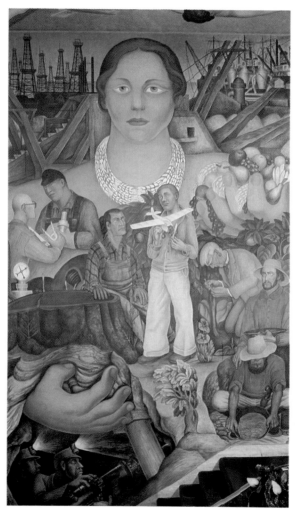

The City Club: *Alegoría de California* (*Allegory of California*),
fresco, 1930. Muro frontal. (Foto de Lito.)

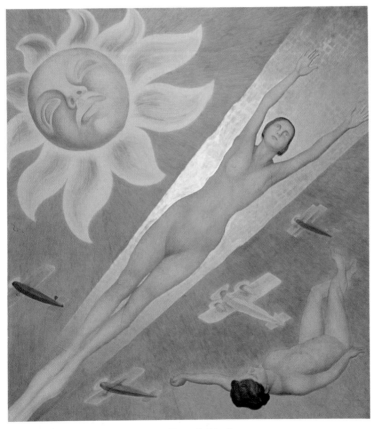

Alegoría de California, techo, fresco. (Foto de Lito.)

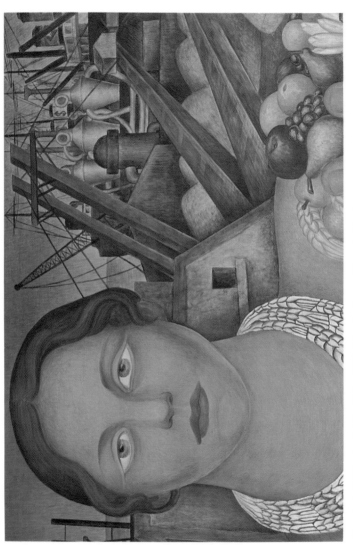

Alegoría de California, detalle: Helen Wills Moody, fresco. (Foto de Lito.)

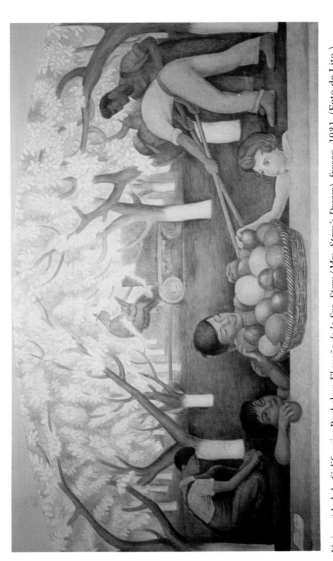

Universidad de California, Berkeley: *El sueño de la Sra. Stern* (*Mrs. Stern's Dream*), fresco, 1931. (Foto de Lito.)

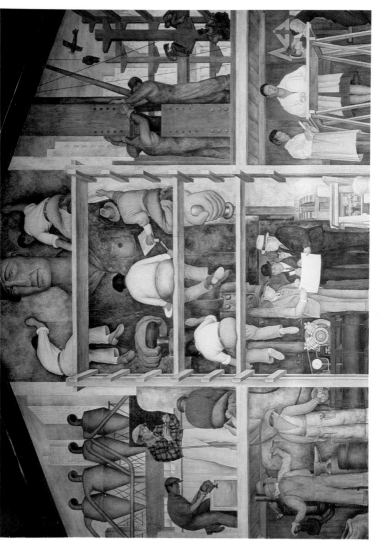

Instituto de Arte de San Francisco: *La hechura de un fresco* (*The Making of a Fresco Showing the Building of a City*), fresco, 1931. Panorámica general. (Foto de David Wakely.)

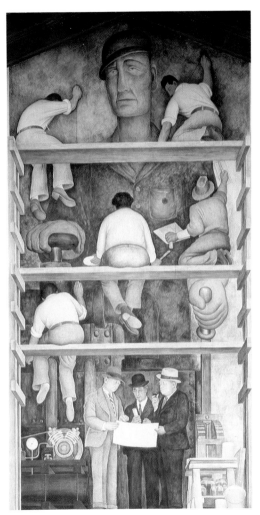

La hechura de un fresco, detalle de la parte central.
(Foto de David Wakely.)

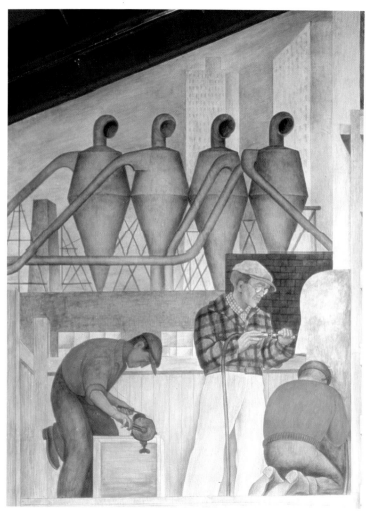

La hechura de un fresco, detalle de la parte superior izquierda: Ralph Stackpole. (Foto de David Wakely.)

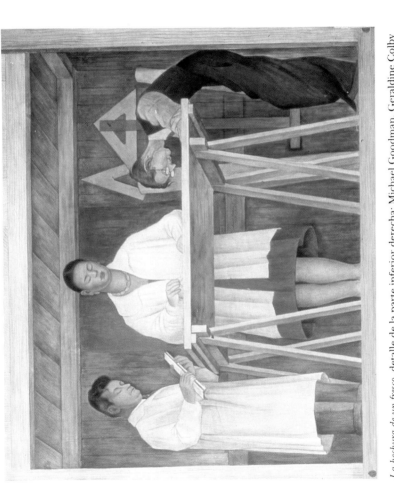

La hechura de un fresco, detalle de la parte inferior derecha: Michael Goodman, Geraldine Colby Fricke, Albert Barrows. (Foto de David Wakely.)

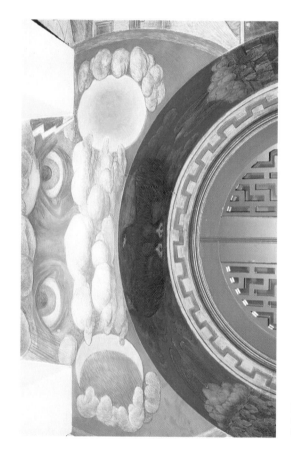

Coit Tower. Ray Boynton, detalle de *Los ojos de Diego Rivera* (*Diego Rivera's; Eyes*), fresco, 1934.
(Foto de Liio.)

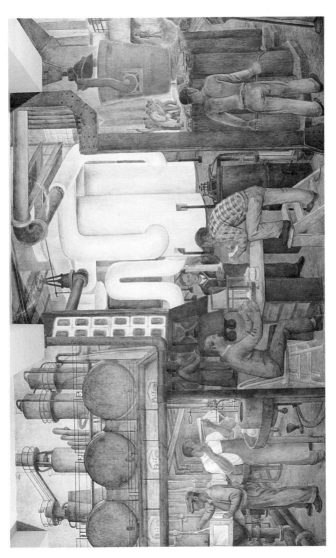

Coit Tower. Ralph Stackpole: *La industria* (*Industry*), fresco, 1934. (Foto de Lito.)

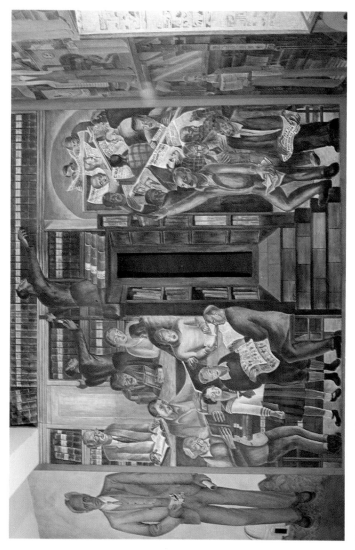

Coit Tower. Bernard Zakheim: *La biblioteca* (*Library*), fresco, 1934. (Foto de Lito.)

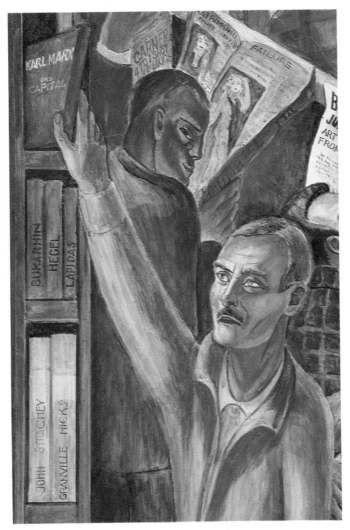

Coit Tower, detalle de *La biblioteca*: John Langley Howard. (Foto de Lito.)

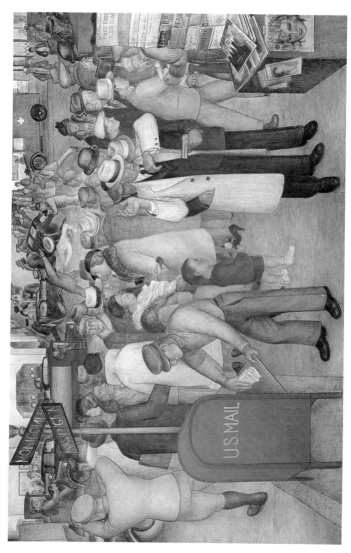

Coit Tower. Victor Arnutoff: *La vida de la ciudad (City Life)*, fresco, 1934. (Foto de Lito.)

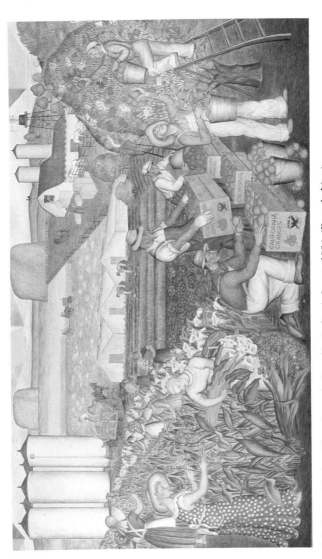

Coit Tower. Maxine Albro: *La agricultura* (*Agriculture*), fresco, 1934. (Foto de Lito.)

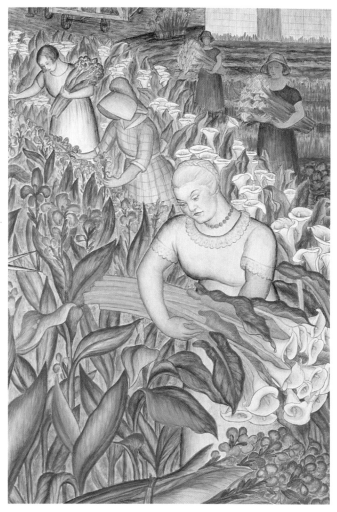

Coit Tower, detalle de *La agricultura*: Helen Clement Mills con
alcatraces, fresco. (Foto de Lito.)

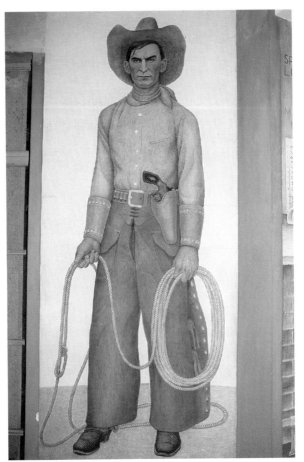

Coit Tower. Clifford Wight: *El vaquero* (*Cowboy*), fresco, 1934.
(Foto de Lito.)

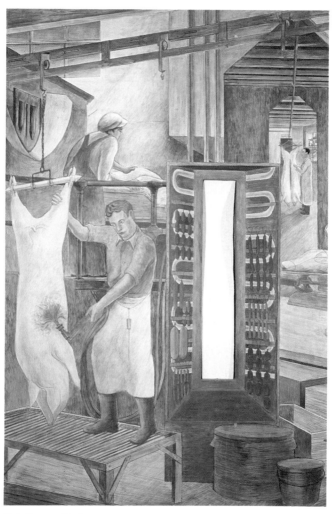

Coit Tower. Ray Bertrand: *La empacadora de carne* (*Meat Packing*), fresco, 1934. (Foto de Lito.)

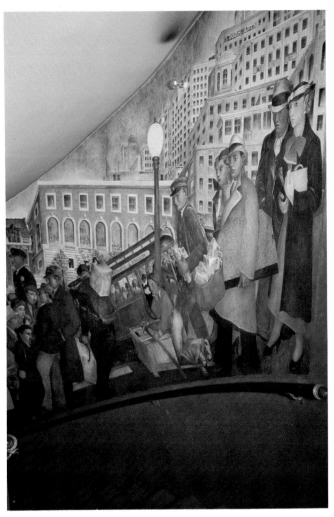

Coit Tower. Lucien Labaudt, detalle de *La calle Powell en 1934* (*Powell Street, 1934*), fresco, 1934. (Foto de Lito.)

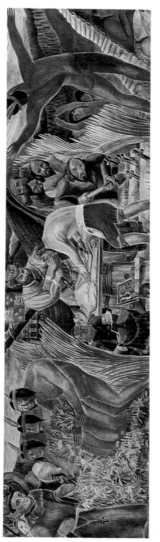

Centro Médico de San Francisco, Universidad de California. Bernard Zakheim: *Los orígenes de la medicina en California (Early California Medicine)*, fresco, 1935-1938. (Foto de Lito.)

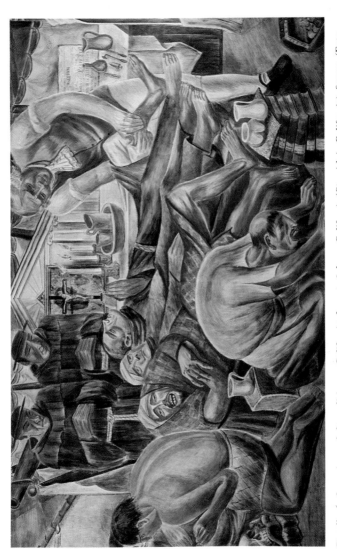

Detalle de *Los orígenes de la medicina en California: Los españoles en California* (*Spanish in California*), fresco. (Foto de Lito.)

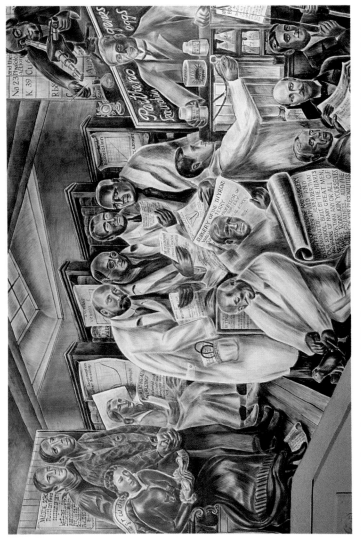

Detalle de *Los orígenes de la medicina en California: Los científicos* en el plantel de San Francisco de la *Universidad de California* (*Scientists at UCSF*), fresco. (Foto de Lito.)

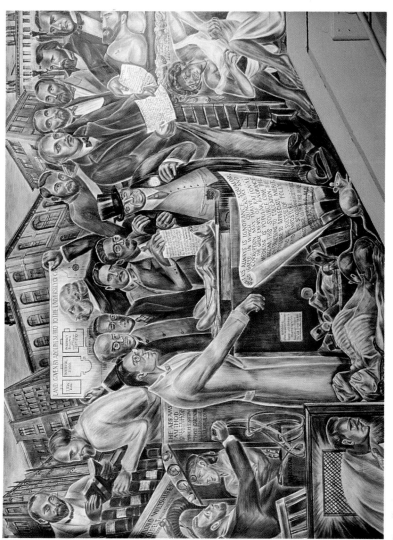

Detalle de *Los orígenes de la medicina en California: Primeras prácticas médicas en San Francisco (Early San Francisco Medicine)*, fresco. (Foto de Lito.)

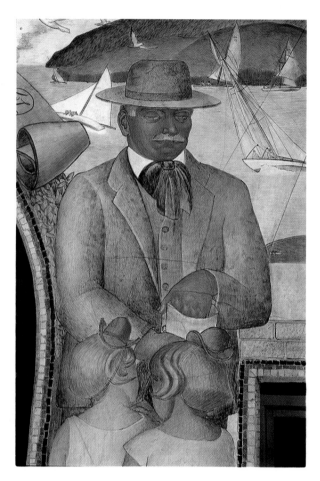

Beach Chalet. Lucien Labaudt: *Gottardo Piazzoni*, fresco, 1936.
(Foto de Lito.)

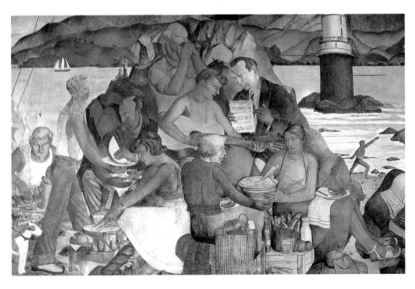

Beach Chalet. Lucien Labaudt: *Escena en la playa*, fresco, 1934.
(Foto de Lito.)

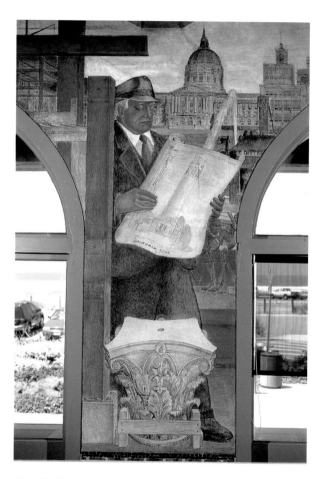

Detalle de *Escenas de San Fransisco*: Arthur Brown, Jr., arquitecto
del Instituto del Arte de San Fransisco, fresco, 1936.
(Foto de Lito.)

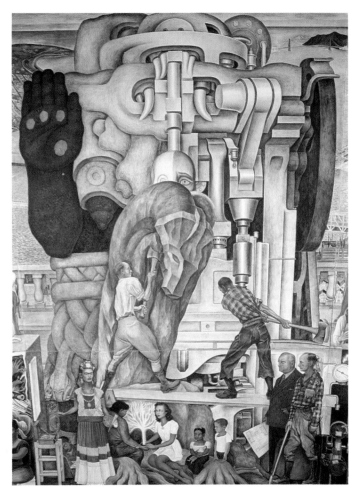

City College de San Francisco. Diego Rivera: *La unidad Panamericana* (*Pan American Unity*), fresco, 1940. Sección central: *La máquina de colmillos de serpiente* (*Serpent-Fanged Machine*) (Coatlicue), Dudley Carter y Timothy Pflueger, fresco. (Foto de Lito.)

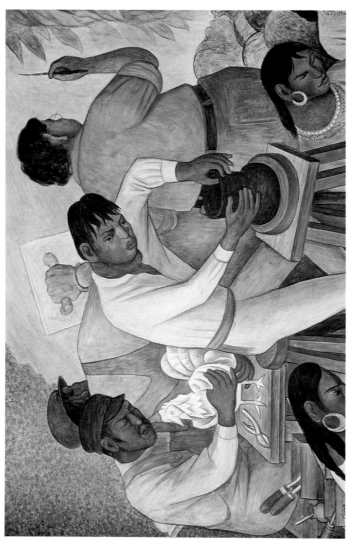

Detalle de *La unidad Panamericana*: Rivera pintando un fresco. (Foto de Lito.)

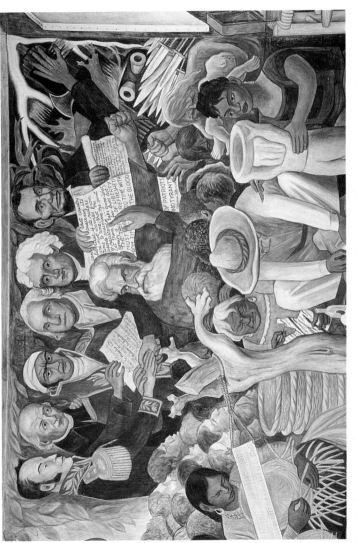

Detalle de *La unidad Panamericana*: patriotas revolucionarios del norte y del sur, fresco. (Foto de Lito.)

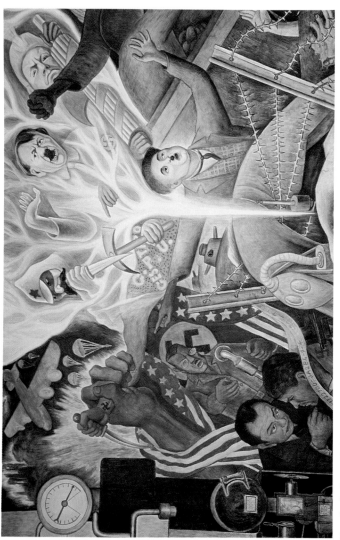

Detalle de *La unidad Panamericana*: la guerra de expansión del totalitarismo, Segunda Guerra Mundial, fresco. (Foto de Lito.)

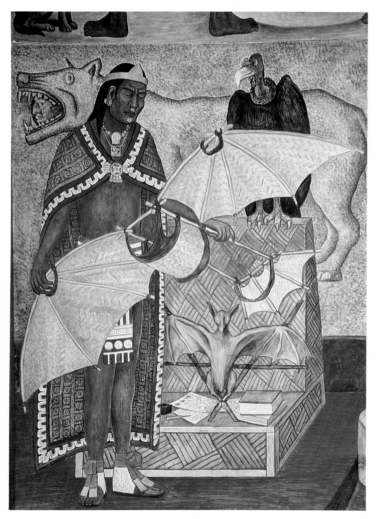

Detalle de *La unidad Panamericana*: rey-inventor azteca: Netzahualcóyotl, fresco. (Foto de Lito.)

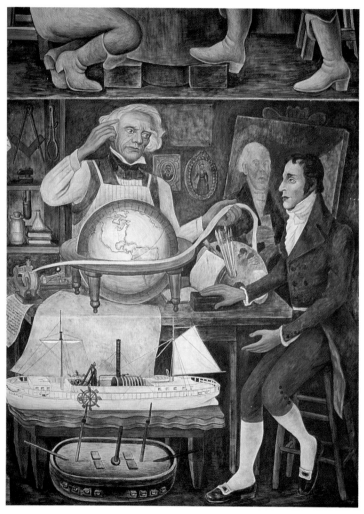

Detalle de *La unidad Panamericana*: artistas-inventores de Estados Unidos:
Samuel B. Morse y Robert Fullton, fresco. (Foto de Lito.)

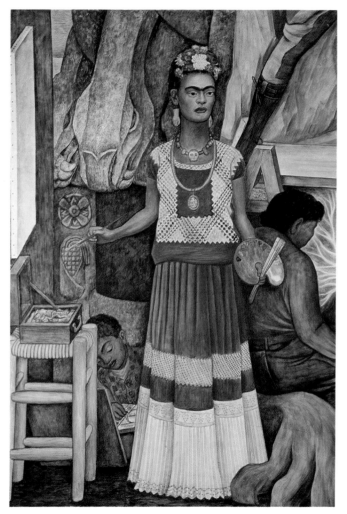

Detalle de *La unidad Panamericana*: Frida Kahlo y perfil de Diego Rivera, fresco. (Foto de Lito.)

Esta obra se terminó de imprimir
en el mes de noviembre de 2001
en los talleres de Ediciones Corunda, S.A.
de C.V., Oaxaca núm. 1, CP 10700, México, D.F.,
con un tiraje de 5 000 ejemplares

Fuente: Baskerville de 9.5/13

Portada: Detalle de *La unidad Panamericana*:
Rivera pintando un fresco

Cuidado de edición:
Dirección General de Publicaciones del
Consejo Nacional para la Cultura y las Artes